Angel Cristóbal García

Pueblos oblicuos

Humberto Jaimes Sánchez

Letras Latinas Publishers

Serie Bellas Artes

2019

Edición: Felicia Jiménez Gómez

Diseño gráfico: CreatorSpace

Texto: Angel Cristóbal García

Copyright sobre la presente edición:

©Angel Cristóbal García, 2019

©Letras Latinas Publishers, 2019

ISBN: 9781078353137

www.letraslatinaspublishers.com

e-mail: letraslatinaspublishers.com

Compras: www.amazon.com/author/angelchristopher

Este libro esta disponible en formato

impreso y electrónico, gracias a Kindle Direct Publishing y CreateSpace de Amazon.com

Impreso en los Estados Unidos de América

Printed in United States of America

INTRODUCCIÓN

¿Cuándo empezó esa revolución en el arte?

> El proceso creativo en mí sigue siendo un acto íntimo y personal. Este proceso lo realizo dentro de la pintura. Busco fundamentalmente suscitar una reacción emocional. Mi planteamiento es aparentemente simple —aunque desearía que fuese ciertamente simple-, pero es difícil substraerse a los mil modos de ver; sin embargo, defino la visión como una función instrumental con una finalidad necesaria que trasciende meramente físico y orgánico. (H.J.S. Enero, 1975).

Comenta Ida Gramcko, en un texto suyo fechado en Caracas, el 9 de agosto de 1966, que cuando al pintor Humberto Jaimes Sánchez se le hacía una pregunta profunda, de contenido denso y grave, se reía, se

sonreía, no respondía y hasta se cubría con las manos de pintor sin descanso. Y que por entre las aberturas que se colaban entre los dedos que le cubrían el rostro, se percibían sus ojos chispeantes, inquisitivos, soñadores y alertas a la vez, y no cabía menos que pensar en gnomo del bosque que oculta su don mágico y fino tras una rama.

Humberto Jaimes Sánchez -nacido en San Cristóbal, estado Táchira, Venezuela, el 25 de junio de 1930-, por ende montañés, antiguo niño que recorría colinas entre nieblas, tenía la virtud de la magia interior, de la imaginación lírica, y por ello cuando lo querían percibir, era como si sintiese que querían apresarlo. En el fondo sumergida, estaba la hondura del pintor, su hondura fresca, viva, como un río muy claro aunque a la vez subterráneo. No era que amaba la inexactitud, lo indefinido. No era eso.

Fue tan prematuro en su vocación artística, que ya a los quince años se registra su primera exposición individual, en la biblioteca pública de aquella ciudad fronteriza, y donde deja ver ya su interés por la pintura. Entonces se traslada a Caracas en 1947, para iniciar estudios en la Escuela de Artes Plásticas y Aplicadas, los cuales interrumpirá en 1950 por desavenencias con las autoridades y el sistema de enseñanza, las cuales ya expondremos en los próximos capítulos.

En la presente monografía el lector apreciará cómo la obra de este artista presenta varios momentos que lo vinculan con los lenguajes figurativos de la pintura. El primero de ellos, surge entre 1950 y 1954, como natural consecuencia de sus años de estudiante y de la interpretación plástica de ciertas tradiciones y expresiones culturales propias de Venezuela. En una pintura como "Perro y diablos" (1953) se ven reducidos los componentes más anecdóticos de una

festividad propia del folclor, en beneficio de un entramado de geometría y color, que alcanzará niveles similares de dinamismo y expresión en propuestas como "Grupo familiar" (1952) y "Composición con figuras" (1950).

A mediados de la década del cincuenta, encontraremos a Jaimes Sánchez en París, ciudad donde iniciaría estudios de arquitectura en la Escuela Nacional Superior de Bellas Artes, los cuales combinará con cursos libres en la Facultad de Letras de la Universidad de París. En la capital francesa, uno de los principales intereses artísticos lo constituía entonces la práctica de una pintura no representativa que a través de los elementos plásticos -como la textura, el color y la forma-, preservara la relación con el mundo de los sentimientos. En este sentido, no existirá en esta etapa una búsqueda a ultranza de la abstracción pura, como fue el caso de otros artistas plásticos venezolanos. Por el contrario, gran parte del atributo de la obra de

Jaimes Sánchez consistirá en ese inevitable poder de evocación, y en el vínculo insoslayable entre una pretendida autonomía significativa de la pintura y las asociaciones que el espectador invariablemente puede o necesita establecer con la realidad material y simbólica. Tales asociaciones se encuentran de antemano contenidas en los títulos de estas obras, así como en el resultado compositivo que en algunos casos remite al carácter ancestral de las sierras andinas.

A principios de 1960, ya de regreso en Venezuela, el esquema de planos que se conocía de la pintura de Jaimes Sánchez comenzará a ceder ante la influencia cada vez más intensa del informalismo, que progresivamente tenderá a la expansión de material y a la sobriedad cromática. Se observa un interés por incorporar aspectos relativos a valores ancestrales y telúricos al universo plástico de la obra, expresados casi siempre en la alusión a muros derruidos y

envejecidos cuyo carácter vetusto potencia su simbolismo milenario.

El reconocimiento más importante del arte venezolano le llegará en 1962, cuando recibe el Premio Nacional de Pintura por la obra "Fragmento de tierra" (1961), lo cual deja ver no sólo la aceptación generalizada de que ya gozaba el arte informalista en el país, sino además, la posibilidad de potenciar la amplitud significativa de la obra abstracta a través del manejo de aproximaciones simbólicas, que la empalmarían con primigenias pictografías sobre rocas.

Para mediados de los años sesenta, el figurativismo de la obra de Jaimes Sánchez se ubica en las corrientes que, como el arte pop, buscaron renovar los vínculos artísticos con la realidad, mediante la representación de objetos de uso cotidiano, textos y fotografías en una dimensión de gran expresividad plástica. Varias de las propuestas del artista tachirense durante este

período asumen un despliegue cromático que envuelve y a veces sublima los aspectos más característicos del pop, ya sea en las enérgicas armonías que se observan en "Amo tus años locos" (1965), o en el inquieto lirismo que domina en "Homenaje al espacio interior" (1964).

La curiosidad investigativa de este creador y el afán experimental del arte de los años sesenta lo conducen a un capítulo emblemático del arte moderno venezolano, y en especial de nuestra estampa nacional. En efecto, Jaimes Sánchez forma parte del grupo de artistas que, congregados en el taller de Luisa Palacios (1), asumieron la práctica del grabado con el objetivo de reafirmar la autonomía de la expresión artística de la disciplina.

Los niveles de pericia y sutileza se harán evidentes en el álbum "Humilis herba" (1968) realizado por Jaimes Sánchez, Luisa Palacios y Alejandro Otero (2), en el

cual el aporte de nuestro monografiado se hará evidente en el certero manejo del color y en las delicadas impresiones que resultan de flores y hojas silvestres.

¿Cuándo empezó esa revolución en el arte y qué papel jugaron los artistas venezolanos en el contexto artístico universal? En verdad, a partir de la primera mitad del siglo pasado, había ya terminado un ciclo. Poco antes, en las grandes capitales de arte se abrieron exposiciones de conjuntos homogéneos, con obras de determinadas tendencias. No se concebía más el espíritu un tanto heterogéneo de los primeros salones oficiales, donde cabían diversas expresiones, y más bien se fueron expandiendo las tendencias individuales que más tarde se fragmentarían en el gran mosaico que es hoy la pintura contemporánea. París se convirtió en el centro de aquellos movimientos que traían un nuevo mensaje; allí más que en otro lugar y más que en otro momento de la historia, los artistas no cesaron

en la búsqueda de lo absoluto, de lo inalcanzable: y nada puede substituir ese propósito, esa actitud.

Venezuela es un buen ejemplo de esa libertad de conceptos que campea en la expresión plástica. La pintura es, no hay dudas, la actividad artística donde venezolanos y venezolanas se han expresado con mayor intensidad y acierto. No por gusto nuestras artes visuales han estado siempre en los primeros lugares de América Latina, donde sobresalen las estructuras metálicas de Alejandro Otero; los vidrios fragmentados en cubo de Mateo Manaure (3); artistas que expresan su inconformidad a la medida de sus talentos. Inconformes como Carlos Cruz-Díez (4) que llegó a saturar de colores uniformes grandes espacios ambientales, y como Jesús Soto (5), que se lanza a la invención hasta poner al hombre ante un nuevo concepto estético para revolucionar así, mundialmente, la expresión de arte.

No bastaría, sin embargo, considerar sólo la transformación radical sufrida por las artes plásticas a escala mundial; ni tampoco sería suficiente considerar la actitud de los pintores y pintoras venezolanos más conspicuos frente a toda aquella transformación. Es necesario, también, considerar el conjunto de factores que entre nuestros artistas contribuyeron a poner en marcha este movimiento. Por ello debemos analizar brevemente, tales circunstancias, en este trabajo que aspira ser una aproximación monográfica a la vida y obra de Humberto Jaimes Sánchez, uno de los protagonistas de aquella rica y variada etapa del proceso cultural de nuestro pueblo. Conjunción de fuerzas humanas, políticas, artísticas, económicas, nacionales e internacionales, que nos hemos empeñado en clarificar en las páginas siguientes, hasta donde nos sea posible.

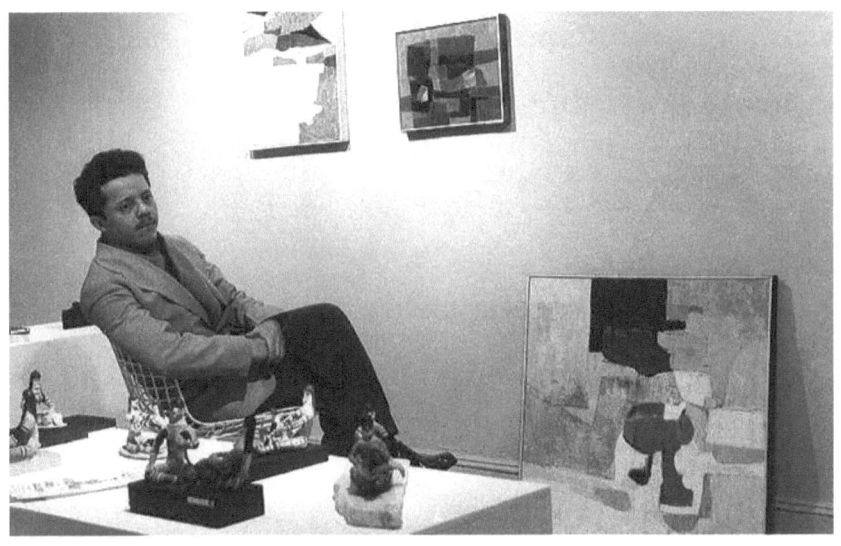

CAPÍTULO I
El estallido de "la olla de grillos"

En anteriores trabajos hemos visto cómo durante los años que precedieron a la Segunda Guerra Mundial, París se convirtió en el centro de convergencia del llamado arte abstracto. Ya desde 1930, coinciden allí los más destacados artistas de las nuevas corrientes plásticas provenientes del grupo De Stijl (6), entre éstos Mondrian (7); los constructivistas rusos Gabo y Prevsner (8) y el propio Kandinsky (9). Todo va

cambiar, no obstante, con la entrada de la década del cuarenta que cubre los años del conflicto y el muy interesante periodo que le va a seguir.

Pero ninguna tendencia ha alcanzado jamás reinar sin competencias, "dentro del mismo campo abstracto, las diversas tendencias y sus voceos guerrean entre sí" (10), así que a la par de la tendencia concreta dominante, van a estar "los jóvenes pintores de la tradición francesa" (11) que defienden una corriente abstracta la cual denominan "nacionalista"; término sin dudas bueno para los días que corrían, cuando las botas de los alemanes nazis rompían la quietud de la noche en las calles parisinas.

En 1944, sin haberse producido aún la liberación de la capital francesa, se funda la Galería Denise René, con una exposición del húngaro Vasarely (12) y desde entonces esta Galería será la mayor difusora en el mundo de la abstracción, y hoy en día del arte cinético.

Pero además, Vasarely junto con otros pintores será de los primeros en relacionarse con los artistas latinoamericanos, quienes serán protegidos por la famosa Galería.

La alegría del día de la liberación de París, se verá opacada entre los abstractos por la muerte casual de Kandinsky y el estallido de la "olla de grillos" más espectacular que haya conocido el mundo del arte. Una muchedumbre de artistas provenientes de todas partes del mundo invade la ciudad luz, en 1947. Imposible enumerarlos aquí, ¡tan sólo los abstractos pasan de sesenta!, y entre ellos, arriban los venezolanos, Alejandro Otero el primero, hace su tímida entrada aquel histórico 47. Le sigue los pasos Carlos González Boguen (13) e inmediatamente Mateo Manaure. Y sucesivamente los pioneros del Taller Libre de Arte: Oswaldo Vigas (14), Alirio Oramas, Mario Abreu, Régulo Pérez.

Es bueno hacer un breve paréntesis y recordar que, como en tantas otras oportunidades, la vida política de nuestro país había llegado a tener entonces íntima relación con las actividades culturales. Los acontecimientos que habían ocurrido pocos años antes, al ser derrocado en 1945 el gobierno civil y democrático del General Isaías Medina (15), trajeron el surgimiento de una nueva clase social y la consabida secuela de insurrecciones: en 1948 el escritor Rómulo Gallegos (16), quien participó primero en la asonada militar y luego alcanzó el poder por el voto popular, fue depuesto por sus antiguos socios militares. Son días de agitación en lo social, en lo político, en lo intelectual y, por supuesto, con profundos efectos en lo cultural y lo informativo. Muchos artistas e intelectuales abandonaron Venezuela, algunos se irán a México –como Pedro León Zapata y Enrique Sardá-, y otros a Francia.

Tan sólo permanecerá en Caracas el pintor valenciano Luis Guevara, quien se integra al Taller Libre constituido en 1948. Ese mismo año serán vistos por primera vez en el Museo de Bellas Artes, originales de los pintores cubanos Mario Carreño, Cundo Bermúdez, Amelia Peláez, Mariano Rodríguez, Wilfredo Lam (17) y otros de la vanguardia plástica cubana. También expondrá el Museo una colección de latinoamericanos donde está el mexicano Diego Rivera (18); son pocos cuadros, pero no pasarán inadvertidos a los más jóvenes del Taller, como Oswaldo Vigas y Omar Carreño.

No son pocas las influencias intelectuales que se vinculan al Taller si se recuerda que era visitado frecuentemente por Alejo Carpentier —escritor cubano autor de novelas como "El siglo de las luces", "Los pasos perdidos", "Concierto barroco" y otras más donde expuso su estilo conocido como "lo real maravilloso"-, Aquiles Nazoa, Rafael Pineda, Alfredo

Armas Alfonzo, Guillermo Meneses. En ellos no se da la idea de conservar la tradición, pero tampoco parecen muy dispuestos a sacar los pies de la tierra.

Mientras tanto, de aquellos jóvenes que llegaron a París, Alejandro Otero fue de los que se manejó con mayor tiento, quizá porque había hecho ya una gira por los Estados Unidos, y antes de abrazar totalmente el arte abstracto analizaría con sagacidad la obra de Picasso. De allí surgiría la etapa de "las cafeteras", que ya vimos en su monografía (19), de donde se derivarían aquellos juegos dinámicos de paralelas verticales y horizontales que nos recuerdan el movimiento de las persianas. Por otra parte, su capacidad innata de líder lo llevará a encabezar el movimiento de Los Disidentes —al cual dedicaremos el siguiente capítulo-, donde desembocarían cuantos artistas latinoamericanos llegaron a París por esos años.

Aunque muy jóvenes, los artistas venezolanos estaban dotados de genio e imaginación. Se trataba sin duda de un grupo muy selecto, pero que hasta ese momento no había incursionado en mayores atrevimientos artístico que los del impresionismo o de las influencias de Cézanne (20). Aún así, en poco menos de un año se les verán incorporados a los movimientos de vanguardia y sus obras serán bienvenidas en la Galería Denis René.

Hacer un recuento de esta etapa supone, en principio, tomar contacto con el periodo más importante en las historia de las artes visuales en Venezuela. Ni los tres siglos de colonia, cuya ignorada riqueza fue revelada por Alfredo Boulton (ver biografía consultada) con gracia investigativa y poder analítico; ni la etapa de nuestros "artistas históricos", donde destacan los pinceles de personalidades como Martín Tovar y Tovar (21), Cristóbal Rojas (22) y Arturo Michelena (23); ni la que siguió con la presencia de Emilio

Boggio (24), y de los prestigiosos artistas del Círculo de Bellas Artes donde comenzó Armando Reverón, el más universal de nuestros pintores -otro galardonado con el Premio Nacional de Cultura y objeto de estudio en estas monografías. Ninguna etapa anterior logra igualar en originalidad, poder creativo, medios técnicos, penetración, investigación y controversia, a las tres décadas que van de 1940 a 1970.

Treinta años de luchas sin tregua, de formulación y juicio, donde la conciencia crítica del artista todo parece alcanzarlo. Tiempo durante el cual los creadores no sólo crean, sino que toman la conducción del movimiento plástico, fijarán rumbos y proporcionarán una obra imperecedera. Días intensos de la comprensión de las grandes ondas universales, del arte abstracto- concreto, del cinetismo, del pop art, del anti arte; pero también del surgimiento de los marchand (25) y las galerías que acentúan los aspectos comerciales de la actividad del artista.

Se va de lo ridículo a lo sublime y viceversa: la docencia, por ejemplo, se cuestiona y critica, e incluso se censura, sin lograr no obstante cambios importantes en ella. Pero son, a no dudar, días de expresarse alto y claro, cuando el artista ha llegado a tomar conciencia de los lazos que atan su dependencia.

Tales condiciones parecen explicar la conducta un tanto beligerante asumida en forma general por el artista venezolano. No importa ahora la tendencia a que se adscriba. Abstractos, cinéticos, gestuales o figurativos el propósito de decisión parece el mismo. Y esta tempestuosa rebelión de los espíritus explica el innegable renacer de nuestras arte plásticas (26).

Se hizo evidente pues un cambio radical en la visión del pintor hacia su mensaje, que respondía a un nuevo esquema formulativo, social y artístico. ¿Serán acaso los acontecimientos políticos de aquellos tiempos los

que influyeron de manera tan decisiva en los artistas? Es una investigación que está pendiente, una pregunta de respuestas inquietantes imposibles de desarrollar en el presente trabajo.

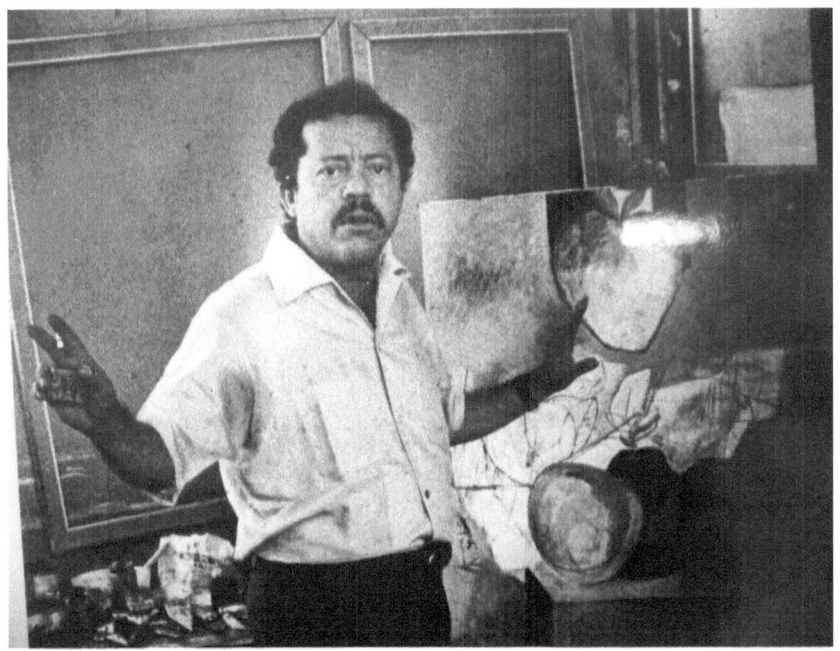

CAPITULO II

El controvertido manifiesto de unos disidentes del arte

Aunque hoy en día el término 'disidente' se ha politizado mucho –tanto que al ser pronunciado se asocia sólo a grupos de individuos que nadan contracorriente de determinada política-, en la época que nos ocupa se trataba de ir en contra de la tradición

pictórica académica venezolana que, de espaldas a la evolución universal de las artes, permanecía estacionaria en los 50'.

Vamos contra lo que nos parece regresivo o estacionario, contra lo que tiene una falsa función. Hemos sido resultado y testigos de muchos absurdos, y mal andaríamos si no pudiéramos decir lo que pensamos, en la forma en que creemos necesario decirlo… (27)

Cuando se constituye el grupo Los Disidentes en 1950, en París se respiraba un aire de controversias, de disputas, entre los creadores "abstractos concretos" y los denominados "abstractos de la tradición francesa". El motivo de desacuerdo entre ambos estilos era el empleo o no en sus creaciones de los elementos formales de la naturaleza.

Según plantean las fuentes bibliográficas, para ese momento se reunían en una casa de la Rue de Trètaigne, perteneciente a la artista venezolana Aimée Battistini, venezolanos y suramericanos que ejercieron sobre los nuestros cierta influencia en cuanto a determinados planteamientos técnicos de carácter visual. Aquel pequeño mundo de Venezuela trasplantado a París estaba lleno de proyectos, de exposiciones, de remitidos a la prensa, de lucha y también de envidia. Todo se cocinaba alrededor de la estufa de Battistini -un apellido que debe subrayarse por haber sido esta señora la dinámica animadora de aquel grupo y quien orientaba sus investigaciones.

Figuraba también en aquel grupo de disidentes el escritor venezolano J.R. Guillent Pérez, joven estudiante de filosofía, quien desde febrero de 1949 había lanzado la idea de crear una revista de letras y artes, bajo el título de *El nombre del arco* y cuyos fundadores serían la propia Aimée Battistini,

Alejandro Otero, y Mateo Manaure. Las fotografías estarían a cargo de Alfredo Boulton, pero al final, este proyecto tan vasto y ambicioso, y con tantos genios en su equipo de redacción nunca saldría a la luz; por lo que decidieron rebautizar la idea con el nombre de *Los Disidentes*.

En sus páginas, el grupo expondrá sus puntos de vista ante la tradición venezolana y proclamará lo que entendían que debía ser el nuevo arte universal integrado. Desde el segundo número de la publicación, que correspondía a abril de 1950, el movimiento de París ya había encontrado eco en Venezuela y se integraron entonces César Enríquez, Rafael Zapata, Bernardo Chataing y Miguel Arroyo. En la tercera edición correspondiente a mayo, aparecían subscribiendo las ideas de Los Disidentes, Oswaldo Vigas, Alirio Oramas, Luis E. Chávez y Régulo Pérez; y en el quinto y último número,

septiembre de aquel año, se sumaron Genaro Moreno y Omar Carreño.

Es indudable que la revista causó profunda impresión en el aletargado ambiente de Caracas. Aunque el tono general de la misma no hubo de ceñirse exactamente a los lineamientos propuestos originalmente, y se convirtió más bien en un órgano de agresividad poco común. Sus artículos atacaban al profesorado de la Escuela de Artes Plásticas de ese momento, a los directores de los Salones Anuales, y a los críticos, y alcanzó inclusive, en algunos casos, hasta los antiguos compañeros que militaban en el Taller Libre de Arte.

Así que, apenas publicado el quinto número, surgieron profundas disensiones en el propio seno del grupo. La disidencia entonces sí fue total.

La verdadera importancia de Los Disidentes fue más bien de orden genérico. Fueron los primeros en

ejercer el abstraccionismo y romper totalmente con una tradición y lo hicieron con toda la vehemencia juvenil. Sin embargo, como suele suceder en la evolución de casi todas las tendencias artísticas, con los años el grupo fue lentamente cambiando de lenguaje y cada artista fue individualizando su obra.

La vida de Los Disidentes no superó los seis meses y su impacto fue efímero. Irónicamente se disolvieron entre pleitos y profundas enemistades, lo cual poco se compaginaba con la generosa idea original de un americanismo integral. Sin embargo, se puede afirmar que aquel grupo fue algo más que un episodio generacional; la historia de algunos de sus integrantes así lo confirma y si en el ataque personalista fueron mezquinos, en el planteamiento nacional estaban en lo justo.

Con el tiempo, unos regresaron a Venezuela para volverse buenos pintores; otros entraron en la

docencia, y hubo quienes abandonaron el oficio. Ahora vemos cómo las nuevas generaciones también se alzan contra ellos y les critican lo mismo que ellos habían criticado en 1950. Varios artistas de quienes denigraban han sobrevivido a las duras palabras de ayer: es curioso ver cómo aquellos que se mantuvieron al margen de las discusiones mezquinas se han elevado más alto que el resto, lo cual prueba que el arte de pintar requiere talento en la actitud del hombre frente a la vida.

Como dice una máxima latina, el tiempo es el mejor de todos los maestros, y al igual que aquellos actores y directores hollywoodenses que en su juventud rechazaron los premios Oscar y en la vejez los aceptaron; también Los Disidentes deciden regresar al Museo de Bellas Artes y optar por los premios que habían detestado.

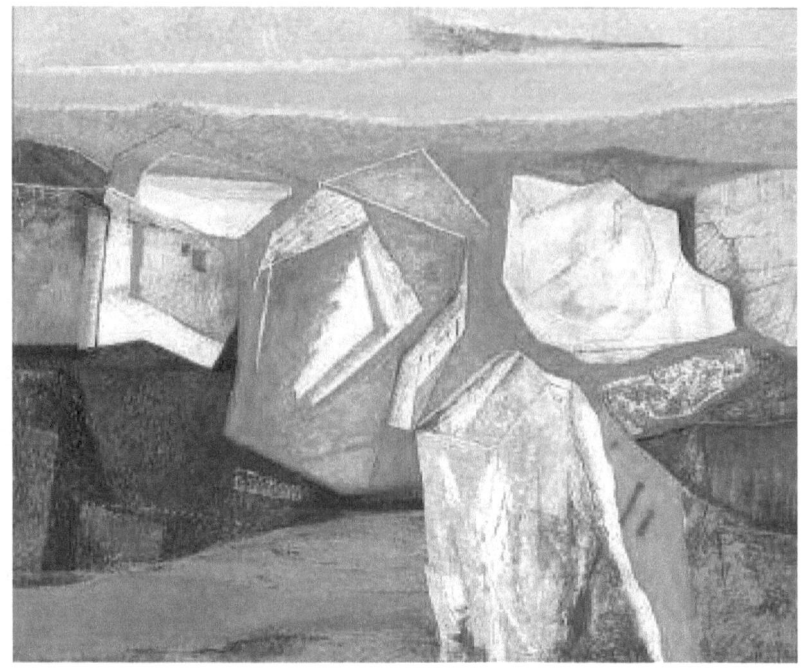

CAPITULO III

Paisajes psicológicos

La mayoría de mis obras ("paisaje") están sensiblemente relacionadas con el pasado vivido, olvidado en su apreciación precisa de los detalles pero removido en su totalidad y aunque no existan detalles objetivos,

la sensación del tiempo, de su luz, persiste y crea su propio ambiente. Este paisaje para mí es un paisaje psicológico (H.J.S. Enero, 1975)

Algo de las nieves de las cumbres, haciendo ya comparaciones, está dentro de este pintor. Pues todo aquello que recibe: conocimientos, hallazgos sensibles, comunicación con los otros, brota luego, en sus obras y en su dialogar, embriagado por una efusiva inocencia que nunca le abandonará. Nada, como tecnicismo, aunque lo conoció, como fórmula, aunque lo reconoció, parece haber tocado su pincel ni su alma.

El recorrido artístico de Jaimes Sánchez se inicia en la corriente figurativa, pasa por la abstracción lírica, el informalismo, tiene una aproximación con el pop-art y luego se deslinda hacia los paisajes psicológicos, proceso que concluye con la etapa de los pueblos oblicuos. Tal riesgo artístico en el que a dueto cantan

el lenguaje de la figuración con lenguajes no representativos, el autor la asume hasta el final de sus días.

La década del setenta se presenta como ausente de tendencias artísticas en el sentido tradicional y afín a la sensibilidad de Jaimes Sánchez y de otros artistas de su generación. Jaimes Sánchez no militó activamente en las agrupaciones, organizadas o no, que marcaron cada una de las etapas por las cuales transcurrió su obra, como el indigenismo americano contenido en el Taller Libre de Arte, la abstracción lírica activa en París en los años cincuenta, el fervor del informalismo en los sesenta, así como el paso por el pop art.

No obstante, es posible hablar de un influjo positivo de estas tendencias en su desempeño durante estas décadas. Al inicio de los setenta el panorama del arte comienza a incorporar otros elementos que hacen más compleja su puesta en escena y su comprensión. En

ese sentido, Humberto Jaimes Sánchez y otros artistas emprenden a través de la pintura un intento de reconstitución de los discursos artísticos, en una experiencia grupal que llamaron Presencia 70.

A principios de 1970, Jaimes Sánchez sublima el uso de referentes en su pintura, para que en todo caso sea el espectador quien establezca asociaciones a través de su propia experiencia perceptiva. Se trata de una etapa de honda introspección en la que la ausencia de objetos reconocibles del mundo material no impide nuevamente la vinculación simbólica con el género del paisaje, pero esta vez con una libertad constructiva y un poder de evocación tal que incidió en el conveniente título de paisajes psicológicos. En este caso su pintura asiste al reencuentro del camino recorrido desde su primera estancia en Europa, fundiéndose así sobre la tela los aportes del lirismo de los cincuenta, la investigación de texturas de los sesenta, y un mayor sentido del riesgo propio de la madurez alcanzada como artista. Un aspecto

importante de la obra de este período es la apertura espacial que logra a través de la creación de planos cromáticos más uniformes que sirven de fondo al juego de estratos y parcelaciones matéricas que definieron su estilo desde los años cincuenta.

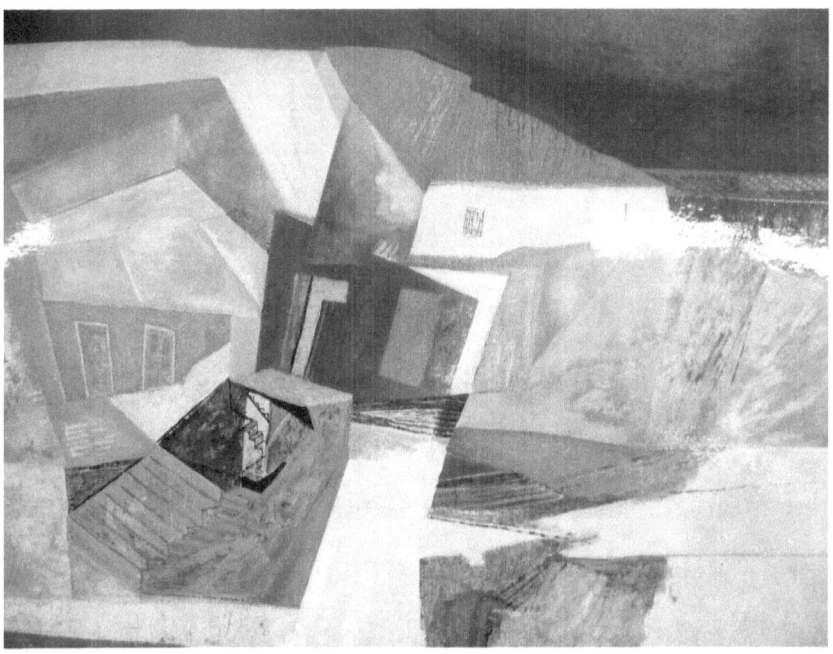

Pueblos oblicuos

A partir de 1985, Humberto Jaimes Sánchez vuelve a enfrentarse en su obra con el mundo de los objetos, y en especial a investigar las asociaciones con el paisaje que su pintura ha mantenido desde los años cincuenta.

El componente constructivo que se observa en la disposición de los planos de color y materia de sus etapas anteriores sirve de soporte al despliegue figurativo de casas, ranchos y montañas, que si bien eran sugeridos remotamente en su pintura previa, ahora se integran en el universo plástico creado por el artista. Y al integrarse producen una inusitada armonía y un desafiante equilibrio que así como remite a la encantadora impericia del arte ingenuo, del mismo modo nos habla de la maestría de Jaimes Sánchez en el uso del color y en la creación de transparencias que desestabilizan el sentido arquitectónico de su pintura.

Estas obras permiten comprobar una relación con el mundo de la figuración que no desdice de los antecedentes pioneros en la práctica de los lenguajes no representativos que definen la trayectoria de Humberto Jaimes Sánchez en la historia de la pintura venezolana.

En la última etapa de Jaimes Sánchez se aprecia un sentido de construcción del espacio a través de la incorporación de elementos extrapictóricos como pedazos de tela o de papel. El interés en este caso se sigue centrando en la creación de planos de color y textura, cuya delicada labor en relación con los sugerentes títulos que incorpora remiten al paisaje como una excusa para la contemplación estética. Así se aprecia en obras como "Personaje del jardín" (1996) o "Fragmento de luna nueva" (1996). Un fuerte tono de remembranza se aprecia en los nombres del resto de su obra, donde esa misma preocupación por el espacio de la pintura se armoniza con referentes de su vida pasada o del ambiente que lo rodea. De ello dan cuenta obras como "Pie de montaña" (1995), "Espacio municipal" (2003) y "Pueblo oblicuo" (2003).

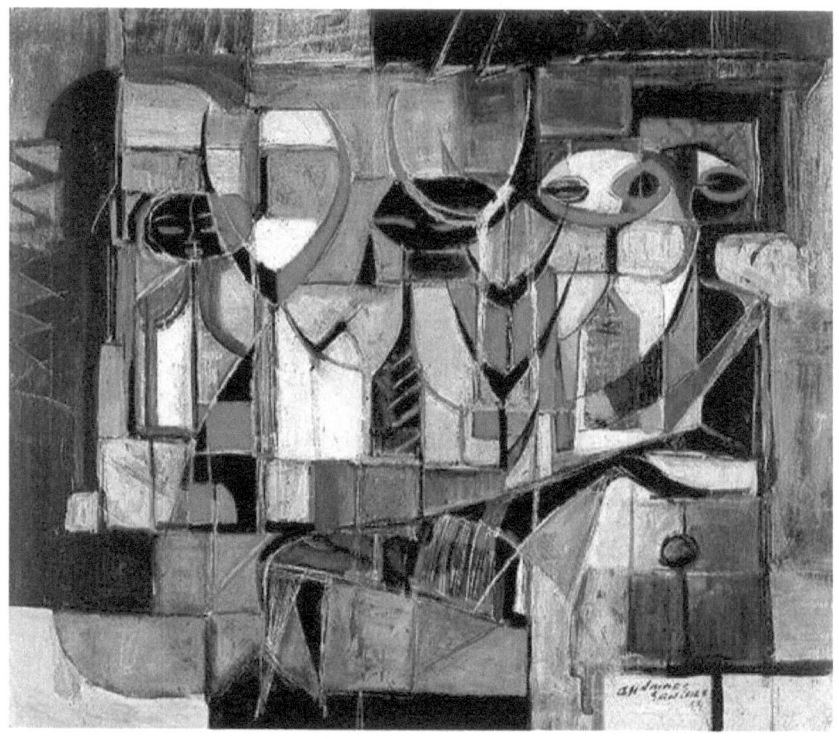

EPÍLOGO

La realidad que mejor motiva

Humberto Jaimes Sánchez hasta las últimas horas de su vida trabajó firme frente al caballete para dejar un legado pictórico. Fue uno de los grandes coloristas de Venezuela, tomó los movimientos y tendencias importantes de diferentes períodos artísticos,

especialmente de su contemporaneidad, para desarrollar un lenguaje artístico personalizado que sintetizó en versiones inéditas del tema del paisaje: las formas en masas de color, altamente texturizadas, aparecen y desaparecen en el campo pictórico e interactúan en un dinámico juego de luces y sombras.

Trabajó el color con absoluta libertad, colocándolo en la necesidad de proponer planteamientos de vanguardia, hasta llegar a propuestas bastante arriesgadas en cuanto a conciliar abstracción orgánica y figuración esquematizada.

Muchas cualidades decoraron a este pintor, como su llanura, su autenticidad y su vocación de servicio. Pero además, como artista pensante e intelectual activo, tuvo otra cualidad más; la de sincerarse cuando había que mostrar su obra. Poco le importó si su trabajo obedecía o no al concepto lineal de progreso, porque ese ejercicio cognitivo, espiritual y físico del pintar

tenía para él una lectura diferente, la de ser y la de estar consigo mismo. No obstante, a lo largo de su proceso productivo, como se afirmó, es posible encontrar un influjo positivo de las tendencias dominantes en su desempeño como artista-

Y es que Jaimes Sánchez difícilmente pretendió de manera aventurada introducirse en el corrosivo ambiente de la fama, que tiene un eminente carácter social y pasajero. En su discreción, pero con exigencias emocionales para el desarrollo de la propia conciencia, este sencillo venezolano hizo una obra que tiene inmenso poder evocativo y alta carga lírico-simbólica en forma, color y textura, obra que en la que es posible hallar contenidos contrastantes y compensatorios del inconsciente.

Jaimes Sánchez se sitúa entre los artistas del color más importantes de Venezuela y América Latina, manejó sus recursos pictóricos con absoluta independencia estilística, fuera de corrientes y tendencias plásticas de

moda. Humberto hablaba de sus paisajes psicológicos citando sus palabras: "El color del tiempo con su aura de luz ha perdido su valor emocional y pienso que tal vez sea esto la (realidad) que mejor motiva".

Para concluir quisiera parafrasear a Octavio Paz que en su libro "El arco y la lira" dice: "Las palabras no viven fuera de nosotros. Nosotros somos su mundo y ellas el nuestro". Nada más celebratorio y fervoroso que las pinturas de Jaimes Sánchez porque, como ya dijimos en los párrafos introductorios a este texto, hay en sus cuadros un cierto eros de la lejanía, de la tierra que le vio nacer y de la tierra donde habitó, del silencio conciliador de la meditación, del cultivo y culto amoroso de la patria de los recuerdos y de los cotidianos que rodean al hombre.

PRINCIPALES EXPOSICIONES

1957. Unión Panamericana, Washington

1958. New Works by Jaimes Sánchez. Galería Gres, Washington / Galería Polland, N.Y.

1959. Museo de Bellas Artes de Caracas

1967. Pinturas, imagen sin nombre. Galería XX2, Caracas.

1975. Obras recientes. Sala Mendoza

1979. Paisajes sicológicos y otras especies. Centro de Arte El Parque. Valencia. Carabobo.

1985. Piedra y muro. Galería Durban, Caracas

1990. Pueblos oblicuos. Galería sin Límite, San Cristóbal.

1994. Sala Edebereto Barboza. Fundación Banfoandes, San Cristóbal

2001. Exposición homenaje 50 años de vida artística. Museo de Artes Visuales. San Cristóbal

PREMIOS Y GALARDONES

1952. Segundo premio, V Salón Planchart

1953. Premio Club de Leones, XI Salón Arturo Michelena

1959. Premio Puebla de Bolívar, XX Salón Oficial

1960. Premio José Loreto Arismendi, XXI Salón Oficial / Segundo premio, II Bienal de Pintura, Centro Artístico Barranquilla, Colombia.

1961. Premio John Boulton, XII Salón Oficial

1962. Premio Nacional de Pintura, XXIII Salón Oficial.

1964. Primer premio, X Salón D'Empaire

1966. Premio Sociedad Amigos del Museo (compartido con Cruz Diez), XXV Salón Oficial

1979. Premio Arturo Michelena, XXXVII Salón Arturo Michelena.

NOTAS

1. Luisa Palacios nació en Caracas el 10 de mayo de 1923. En 1940 comenzó a asistir libremente a los cursos de pintura de la Escuela de Artes Plásticas, donde recibió clases de Antonio Edmundo Monsanto y Armando Lira. Más tarde comenzó a asistir a las clases del pintor y folclorista español Abel Vallmitjana y en 1956 se inició con Miguel Arroyo en el estudio de

las artes del fuego. Dedicada a la pintura, obtiene en 1958 el Primer Premio del Salón Planchart, que organizaba anualmente la empresa Armando Planchart y Cía., en Caracas. En 1960 empezó su experiencia en el grabado y fundó en compañía de Humberto Jaimes Sánchez y Antonio Granados Valdés la agrupación El Taller, punto de partida de lo que más tarde sería el TAGA, cuya creación en 1976 materializó un proyecto original de Luisa Palacios. Aunque se considera que su obra más importante la cumplió en el campo de las artes gráficas, realizó también abundante obra pictórica, con sentido moderno y sin caer en los extremismos de vanguardia. Figurativa en sus comienzos, evolucionó luego hacia una abstracción matérica, de carácter semifigurativo, empleando a veces cierto gestualismo automático, especialmente en sus últimos años. Luisa Palacios falleció en Caracas en 1990. En 1960 obtuvo el Premio Nacional de Artes Plásticas en la mención Artes Aplicadas y en 1963 el

Premio Nacional de Dibujo y Grabado en el XXIV Salón Oficial de Arte Venezolano, MBA.

2. Vea en esta misma colección la monografía sobre Alejandro Otero. Texto de Ángel Cristóbal. Fundación Editorial Letras Latinas. Miami, 2019.

3. Mateo Manaure nació en Uracoa, Edo. Monagas, el 18 de octubre de 1926. Inicia su formación artística en el taller de Ángel Pedro González, de quien aprenderá técnicas gráficas y será asistente, y en la Escuela de Artes Plásticas, de la cual egresa en 1946. Desde sus primeros años de estudio participa en el Salón Oficial y en el Salón Arturo Michelena. En 1947 obtiene el Premio Nacional de Artes Plásticas con sus obras Bodegón, Desnudo y Paisaje, u con la beca que otorgaba el premio viaja a París donde permanece un año. Desde 1953 despliega un particular interés por el diseño gráfico, del cual llega a se uno de los pioneros en nuestro país, interesándose por la diagramación e

ilustración de revistas, afiches, y libros. En el campo de las artes gráficas incursiona en una nueva técnica litográfica conocida como impresos simultáneos (1976), que consiste en la aplicación de color al entintado de la prensa, permitiendo mantener la armonía en varios tonos. También se dedica a la docencia, así como al periodismo de opinión en el diario El Nacional. A partir de 1984 experimenta en el campo del cine y realiza varios cortometrajes. En cuanto a su producción plástica, Manaure elabora una obra que evoluciona de manera alternativa entre la figuración y la abstracción, que lo llevará desde cuadros de temas tradicionales hasta la realización de murales en arquitecturas con ideas integracionistas de la época. Tras largos años de vivencia a las orillas del río Uracoa y el delta del Orinoco, pinta en 1992 la serie Ofrenda a mi raza, en cuyas composiciones se delinea una figura esquematizada que evoca símbolos metamorfoseados de épocas remotas. En 1994 regresa a la abstracción geométrica desarrollando una

propuesta renovada y más amplia, que revelan un amplio dominio del espacio mediante la utilización de elementos geométricos, líneas y colores.

4. Vea en esta misma colección la monografía sobre Carlos Cruz-Díez. Texto de Ángel Cristóbal. Fundación Editorial Letras Latinas. Miami, 2019.

5. Vea en esta misma colección la monografía sobre Jesús Soto. Texto de Ángel Cristóbal. Fundación Editorial Letras Latinas. Miami, 2019.

6. **De Stijl** (en holandés, 'el estilo'), es el nombre de una revista y movimiento fundados por los pintores Theo van Doesburg y Piet Mondrian en el año 1917. El nombre también se aplica a los artistas y arquitectos asociados con esta corriente, así como al estilo que ellos crearon. La revista, que promocionó el neoplasticismo y, más tarde, el dadaísmo fue una de las publicaciones de arte más influyentes de su tiempo.

El último trabajo apareció en 1932. Como movimiento artístico, *De Stijl* se centró en la abstracción como resultado de la búsqueda de una solución más universal para los espectadores basada en la armonía y el orden.

7. Piet Mondrian (1872-1944), pintor holandés que llevó el arte abstracto hasta sus últimas consecuencias. Por medio de una simplificación radical, tanto en la composición como en el colorido, intentaba exponer los principios básicos que subyacen a la apariencia. Nació en Amersfoort (Holanda) el 7 de marzo de 1872 y su nombre verdadero era Pieter Cornelis Mondrian. Decidió emprender la carrera artística a pesar de la oposición familiar y estudió en la Academia de Bellas Artes de Amsterdam. Sus primeras obras, hasta 1907, eran paisajes serenos, pintados en grises delicados, malvas y verdes oscuros. En 1908, bajo la influencia del pintor neerlandés Jan Toorop, comenzó a experimentar con colores más brillantes; fue el punto

de partida de sus intentos por trascender la naturaleza. Se trasladó a París en 1911, donde adoptó el estilo cubista y realizó series analíticas como *Árboles* (1912-1913) y *Andamios* (1912-1914). Poco a poco se fue alejando del seminaturalismo para internarse en la abstracción y llegar por fin a un estilo en el que se auto limitó a pintar con finos trazos verticales y horizontales. En 1917 junto con su compatriota, el pintor Theo van Doesburg fundó la revista *De Stijl*, en la que Mondrian desarrolló su teoría sobre las nuevas formas artísticas que denominó neoplasticismo. Sostenía que el arte no debía implicarse en la reproducción de imágenes de objetos reales, sino expresar únicamente lo absoluto y universal que se oculta tras la realidad. Rechazaba las cualidades sensoriales de textura, superficie y color y redujo su paleta a los colores primarios. Su creencia de que un lienzo, es decir una superficie plana, sólo debe contener elementos planos, implicaba la eliminación de toda línea curva y admitió únicamente las líneas

rectas y los ángulos rectos. La aplicación de sus teorías le condujo a realizar obras como *Composición en rojo, azul y amarillo* (1937-1942), en la que la pintura, compuesta sólo por unas cuantas líneas y algunos bloques de color bien equilibrados, crea un efecto monumental a pesar de la escasez de los medios, voluntariamente limitados, que emplea. Cuando se trasladó a Nueva York en 1940, su estilo había logrado una mayor libertad y un ritmo más vivo. Abandonó la severidad de las líneas en negro para yuxtaponer áreas de colores brillantes, como puede verse claramente en la última obra que dejó acabada, *Broadway Boogie-Woogie* (1942-1943, Museo de Arte Moderno, Nueva York, MOMA). Mondrian ha sido uno de los artistas de mayor repercusión en el siglo XX. Sus teorías sobre la abstracción y la simplicidad no sólo alteraron el curso de la pintura, sino que tuvieron una profunda influencia en la arquitectura, el diseño industrial y las artes gráficas. Murió el 1 de febrero de 1944 en Nueva York.

8. Antón Pevsner (1886-1962), escultor francés de origen ruso, líder del movimiento constructivista de la escultura contemporánea. Nacido en Orël, estudió en Kíev y más tarde en París, donde conoció a los artistas de la vanguardia. Durante la I Guerra Mundial trabajó en Noruega con su hermano el escultor Naum Gabo. Cuando regresó a Rusia en 1917 se dedicó a la enseñanza en la Escuela de Bellas Artes de Moscú. En 1920 Gabo y Pevsner publicaron su Manifiesto realista, un preciso compendio de los asuntos que afectaban al arte del siglo XX y una declaración de sus propios principios artísticos. En 1923 las presiones políticas les obligaron a emigrar. Establecido en París, Pevsner, hasta entonces dedicado en exclusiva a la pintura dio un vuelco hacia la escultura, desarrollando un estilo de gran influencia -que responde con fidelidad a los principios constructivistas pero a la vez altamente personal- a base de curvas y planos, definiciones claras del espacio y sentido de la tensión y el dinamismo. Entre sus obras destacan *Columna*

desarrollable (1942, Museo de Arte Moderno, Nueva York) y *Proyección dinámica al trigésimo grado* (Ciudad Universitaria de Caracas, Venezuela). Por su parte Naum Gabo, quien cambió su apellido para que no lo confundiesen con su hermano, vivió en Alemania entre 1922 y 1932 y allí ejecutó piezas que se caracterizan por su calidad arquitectónica monumental, como la *Columna* (1923, Museo de Arte Moderno, Nueva York), de cristal, metal y plástico. Durante la II Guerra Mundial continuó produciendo en Londres obras de esas características, como *Construcción lineal, variación* (1943, Colección Phillips, Washington), en la que hay un espacio oval trazado por unas formas plásticas nítidas que, a su vez, están delicadamente entretejidas con unos planos de intersección en hilos de nailon. En 1946 se afincó en Estados Unidos. Una de sus obras más notables es un monumento de tamaño colosal, 26 metros, en forma de árbol, de 1957, que le encargaron para el Edificio Bijenkorf de Rotterdam (Holanda), recuerdo a los

caídos durante la destrucción de la ciudad por los nazis en 1940. Su última obra importante, realizada en 1976, fue la fuente del hospital de Santo Tomás en Londres.

9. Wassily Kandinsky (1866-1944), fue un pintor ruso cuya investigación sobre las posibilidades de la abstracción le sitúan entre los innovadores más importantes del arte contemporáneo. Desempeñó un papel fundamental, como artista y como teórico, en el desarrollo del arte abstracto. Nacido en Moscú, estudió pintura y dibujo en Odesa, y derecho y economía en la Universidad moscovita. Con 30 años se trasladó a Munich para iniciarse como pintor. Aunque sus primeras obras se enmarcan dentro de una línea naturalista, a partir de 1909, después de un viaje a París en el que quedó profundamente impresionado por la obra de los fauvistas y de los postimpresionistas, su pintura se hizo más colorista y adquirió una organización más libre. *Murnau: la salida a*

Johannstrasse (1908) y *Pintura con tres manchas* (1914), ambas en el Museo Thyssen-Bornemisza de Madrid (España), son dos de las obras que realizó en Munich antes de volver a Rusia tras el comienzo de la I Guerra Mundial. Hacia 1913 comenzó a trabajar en las que serían consideradas como las primeras obras totalmente abstractas dentro del arte moderno: no hacían ninguna referencia a objetos del mundo físico y se inspiraban en el lenguaje musical, del que tomaban los títulos. En 1911 formó, junto con Franz Marc y otros expresionistas alemanes, el grupo Der Blaue Reiter (El jinete azul, nombre que procede de la predilección de Kandinsky por el color azul y de Marc por los caballos). Durante ese periodo realizó tanto obras abstractas como figurativas, caracterizadas todas ellas por el brillante colorido y la complejidad del dibujo. Su influencia en el desarrollo del arte del siglo XX se hizo aún mayor a través de sus actividades como teórico y profesor. En 1912 publicó *De lo espiritual en el arte,* primer tratado teórico sobre la abstracción, que difundió sus ideas por toda Europa.

Entre 1918 y 1921 impartió clases en la Academia de Bellas Artes de Moscú, y entre 1922 y 1933 en la Bauhaus de Dessau, Alemania. Kandinsky fue uno de los artistas más influyentes de su generación. Como uno de los primeros exploradores de los principios de la abstracción geométrica o pura, puede considerársele uno de los pintores que sembró la semilla del expresionismo abstracto, escuela de pintura dominante desde la II Guerra Mundial. Murió el 13 de diciembre de 1944 en Neuilly-sur-Seine, en las afueras de París.

10. Seuphor, Michael. Dictionnaire de la Peinture Abstracte. París, 1957.

11. Idem 11. Opus citus.

12. Victor Vasarely (1908-1997), artista francés de origen húngaro, instalado desde 1931 en París, donde trabajó en el mundo de la publicidad a la vez que pintaba en un estilo de inspiración cubista,

expresionista o surrealista. A partir de finales de la década de 1940, evolucionó hacia una abstracción que pronto le hizo interesarse por el arte cinético, con sus efectos ópticos sugeridos por la superposición de tramas, la organización sistemática de la superficie y los contrastes de blanco, negro y color. Así, durante la década de 1960 abandonó el cuadro de caballete en beneficio de un arte total que encontraría su ideal en la integración con la arquitectura, es decir, en el espacio. Fundó, durante los años setenta, tres lugares destinados a la exposición de su obra y de sus concepciones en Gordes, Aix-en-Provence y Pécs. *Plasticité,* su obra teórica más importante, fue publicada en 1970.

13. Carlos González Bogen nació en Upata, Edo. Bolívar, el 6 de junio de 1920 y murió en El Tigre, Edo. Anzoátegui el 12 de diciembre de 1992. Fue pintor, escultor y muralista. Hijo del pintor Jesús María González y de Carolina Bogen. Su infancia y

adolescencia transcurrieron en Margarita (1921-1940); desde joven se dedicó a la pintura y a dar clases de alfabetización a campesinos de la isla. En 1937 pinta *Luisa Cáceres en prisión* (Colección Castillo de Santa Rosa, La Asunción). Entre 1941 y 1947 estudió en la Escuela de Artes Plásticas y Aplicadas de Caracas, dirigida entonces por Antonio Edmundo Monsanto. En 1948 recibe el Premio Nacional de Artes Plásticas por *Maternidad* y viaja a París donde permanece tres años. En estos años inicia sus búsquedas y propuestas dentro del abstraccionismo. Fue uno de los miembros más activos del grupo Los Disidentes, fundado en 1950 por artistas venezolanos radicados en París, ciudad donde también entra en contacto con los arquitectos más importantes del momento. En 1952 regresa a Caracas y funda con Mateo Manaure la Galería Cuatro Muros. Entre 1955 y 1955 realiza murales integrados a la arquitectura de Caracas y Maracaibo, y ejerce la dirección de la revista de arquitectura *Integral*. Regresa por segunda vez a París,

en 1956, e inicia una serie de viajes por todo el mundo, alternando una intensa etapa de trabajo, dejando muestras de su trabajo varias capitales, entre ellas Berlín. También colabora con el arquitecto Villanueva en llevar a la práctica su proyecto de integración de las artes en la Universidad Central de Venezuela. Allí realiza varios murales de estilo abstracto-geométrico que hoy en día son patrimonio de la humanidad. Con sus murales, Bogen aporta una visión contemporánea del destino del hombre, un tipo de expresionismo simbólico, en el que la línea y lo planos que constituyen figuras, líneas rugosas o estiradas, se funden para recrear el mundo de la vida moderna.

14. Vea en esta misma colección la monografía sobre Oswaldo Vigas. Texto de Ángel Cristóbal. Fundación Editorial Letras Latinas. Miami, 2019.

15. Isaías Medina Angarita (1897-1953), militar y político venezolano, presidente de la República en el período 1941-1945, nació en San Cristóbal y desde muy joven emprendió la carrera militar, siendo nombrado oficial de Estado Mayor en 1936 y general en 1940. De 1936 a 1941 fue ministro de Guerra y Marina con el presidente Eleazar López Contreras (1935-1941). En 1941 se presentó a las elecciones por el Partido Popular Venezolano y fue elegido presidente. Durante su gobierno realizó una reforma agraria y negoció los precios del petróleo. Emprendió el restablecimiento parcial de las libertades públicas, lo que permitió el surgimiento de Acción Democrática, que preconizaba la ampliación de dichas libertades. Militares vinculados a este grupo le derrocaron en octubre de 1945, por lo que huyó a Estados Unidos. Regresó en 1948 y murió en 1953 en Caracas.

16. De familia humilde, Rómulo Gallegos Freire nació en Caracas en 1884, se hizo maestro y ejerció como

profesor entre 1912 y 1930. Durante ese periodo, publicó numerosas novelas centradas en la vida venezolana. Su obra más conocida, *Doña Bárbara* (1929), describe la infructuosa lucha contra las fuerzas de la tiranía en Venezuela. A causa de las críticas contra el dictador Juan Vicente Gómez que la novela contenía, su autor tuvo que exiliarse en 1931. Tras su regreso, fue nombrado ministro de Educación, pero sus esfuerzos para llevar a cabo una profunda reforma escolar fracasaron, y se le obligó a dimitir. En 1945 participó en el golpe militar que llevó al poder a Rómulo Betancourt como presidente provisional del país, y él mismo fue elegido presidente de Venezuela, cargo que desempeñó durante menos de un año (febrero-noviembre de 1948), ya que no pudo equilibrar las fuerzas políticas contrarias, y se exilió ese mismo año marchándose a vivir a Cuba y luego a México. Regresó a su Venezuela en 1958, donde permaneció hasta su muerte en 1969. La obra literaria de Rómulo Gallegos está muy ligada a su compromiso

político que arranca del planteamiento de la regeneración nacional. Sus novelas, dentro de la corriente regionalista, se inspiran en la tierra americana y trata de unir y resolver el conflicto que él ve entre una naturaleza exuberante y salvaje y la necesidad de hacer de ella una civilización moderna. Pero su estilo no se ciñe al realismo costumbrista del romanticismo tardío, sino que toma toda la riqueza lingüística del modernismo para convertir a Veenzuela en una realidad multiforme que traspasa los límites nacionales para hacerse universal. En su primera novela, *Reinaldo Solar* (1920), plantea las dificultades del protagonista por armonizar su vida pública y privada; *La trepadora* (1925) se centra en el tema de la conquista del poder; en *Doña Bárbara* (1929) -su primera obra de éxito y considerada en su momento como la mejor novela sudamericana- cuenta el conflicto entre Doña Bárbara, que significa el aspecto salvaje de la naturaleza, y Santos Luzardo, que es la ley, el orden, el futuro, la modernidad. La síntesis surgirá con Marisela, la hija de

doña Bárbara que educa Santos Luzardo. Gallegos sigue una técnica tradicional, con diálogos directos, estructura lineal, capítulos iniciados por epígrafes y demás convenciones de la novela realista. En su prosa está patente la influencia del modernismo. Otras novelas importantes son *Canaima* (1935), *Pobre negro* (1937), o el libro de cuentos, publicado en 1946, *La rebelión.*

17. Wifredo Lam (1902-1982), pintor cubano nacido en la ciudad de Sagua la Grande, provincia de Las Villas (hoy Villa Clara), es uno de los más originales exponentes del surrealismo en Latinoamérica, creador de un nuevo lenguaje pictórico que fusiona la herencia cultural afrocubana con las últimas vanguardias europeas. Comenzó sus estudios de arte en la Academia de San Alejandro en La Habana, y en 1924 viajó a España para estudiar en la Academia de San Fernando de Madrid. En 1928 realizó su primera exposición individual en la galería Vilches de esta

ciudad. Tras el estallido de la Guerra Civil española (1936-1939), se trasladó a París (Francia) donde conoció al artista español Pablo Picasso, quién ejerció una fuerte influencia en sus primeras obras. A través de él entra en contacto con el mundo artístico parisiense, uniéndose al grupo de los surrealistas junto al poeta francés André Breton y al artista alemán Max Ernst. En 1940 realizó las ilustraciones del libro *Fata Morgana* de Bretón. En 1941 regresó a Cuba en donde comenzó a desarrollar un estilo pictórico que, aunque en estrecho contacto con el surrealismo, adoptó elementos de la cultura afrocubana que dan forma a oníricas imágenes biomórficas de una imaginación exuberante. Uno de los ejemplos más destacados de esta etapa es *La jungla* (1942, Museo de Arte Moderno de Nueva York). Durante la década de 1950, Lam realizó numerosos viajes a París, Nueva York e Italia y alternó su estancia entre estos lugares. Su obra fue madurando hacia un estilo más esquemático en tonos casi monocromos, en constante búsqueda de un

lenguaje propio de su tierra. En la década de 1970 comenzó a realizar esculturas en bronce. También destacó en otras formas artísticas como la cerámica, el grabado y el muralismo. En este último campo destaca la obra realizada para el palacio presidencial de La Habana titulada *Tercer mundo* (1966). En 1976 ilustró el libro *El último viaje del buque fantasma* del escritor colombiano Gabriel García Márquez. Recibió numerosos premios y su obra se conserva en museos y colecciones públicas y privadas de todo el mundo. Murió en París en 1982 y ese mismo año se ofreció una retrospectiva de su obra en Madrid (España).

18. Diego Rivera (1886-1957), pintor mexicano que realizó murales con temas sociales, es considerado como uno de los grandes artistas del siglo XX. Nació en Guanajuato y se formó en la Academia de Bellas Artes de San Carlos, en la ciudad de México. Entre 1907 y 1921 estudió pintura en Europa, principalmente en España y Francia, familiarizándose

con las innovadoras formas cubistas de Pablo Picasso, el impresionismo de Renoir, la composición de Cézanne y otros artistas de la época. En 1921 regresó a México, donde desempeñó un papel determinante en el renacimiento de la pintura mural iniciado por otros artistas y patrocinado por el gobierno. Se dedicó a pintar grandes frescos sobre la historia y los problemas sociales de su país en los techos y paredes de edificios públicos, ya que consideraba que el arte debía servir a la clase trabajadora y estar fácilmente disponible o a su alcance. Entre 1923 y 1926 realizó los murales al fresco de la Secretaría de Educación en la ciudad de México, pero su obra maestra es *La tierra fecunda* (1927) para la Escuela Nacional de Agricultura de Chapingo, donde representa el desarrollo biológico del hombre y su conquista de la naturaleza. En 1929 se casó con Frida Kahlo, considerada una representante insigne de la pintura introspectiva mexicana del siglo pasado. Fue uno de los fundadores del Partido Comunista Mexicano. Su fama lo llevó a exponer y

trabajar en Estados Unidos; su obra allí incluye un mural (1932-1933) para el Instituto de Bellas Artes de Detroit y un fresco, *Hombre en la encrucijada* (1933), encargado para el nuevo edificio de la RCA en el Rockefeller Center de Nueva York y destruido poco después de su realización porque contenía, al parecer, un retrato de Vladimir I. Lenin. Un año después, Rivera lo reprodujo para el palacio de Bellas Artes de México. En 1935 concluyó uno de sus proyectos más ambiciosos: los frescos para la escalera monumental del palacio nacional de la ciudad de México, con su propia interpretación de la historia de su país, desde los tiempos precolombinos hasta la actualidad. Diego Rivera fue también prolífico en su obra de caballete, con una visión muy alegre y también sensual del folclore mexicano. Dibujante magistral y estupendo colorista, demostró un gran talento para estructurar sus obras. Legó a México una importante colección de estatuillas de diversas culturas indígenas, que instaló en su casa-museo, el Anahuacalli. Como él mismo dijo,

condensando el sentido de su obra, su propósito era "ligar un gran pasado con lo que queremos que sea un gran futuro de México". Murió el 24 de noviembre de 1957 en la ciudad de México.

19. Idem 3

20. Paúl Cezanne (1839-1906), pintor francés, considerado el padre del arte moderno. Intentó conseguir una síntesis ideal de la representación naturalista, la expresión personal y el orden pictórico abstracto. Entre todos los artistas de su tiempo, Cézanne tal vez sea el que ha ejercido una influencia más profunda en el arte del siglo XX (Henri Matisse admiraba su manejo del color y Pablo Picasso se basó en su forma de componer los planos para crear el estilo cubista). Sin embargo, mientras vivió, Cézanne fue un pintor ignorado que trabajó en medio de un gran aislamiento. Desconfiaba de los críticos, tenía pocos amigos y, hasta 1895, expuso

sólo de forma ocasional. Estaba distanciado incluso de su familia, que tachaba su comportamiento de extraño y no apreciaba el carácter revolucionario de su arte.

21. Martín Tovar y Tovar (1827-1902), es el principal representante de la corriente neoclasicista en Venezuela. Nació en Caracas y en 1850 se inscribió en la Academia de San Fernando, en Madrid. Luego se trasladó a París, donde afirmó su vocación de retratista, regresando a Caracas en 1855. Contratado por el presidente Antonio Guzmán Blanco en 1873, volvió a París para pintar 30 retratos destinados al Palacio Federal. En París también realizó su famoso lienzo *La firma del Acta de Independencia* (1883). En 1887 terminó seis lienzos murales para la cúpula del Salón Elíptico del mismo Capitolio, entre los que destaca el dedicado a la batalla de Carabobo, una de las obras culminantes del arte venezolano del siglo XIX. Desde 1890 Tovar y Tovar se dedicó completamente a la

paisajística hasta su muerte, acaecida en Caracas el 17 de diciembre de 1902.

22. Cristóbal de Rojas (1858-1890), es junto a Arturo Michelena, máximo representante del romanticismo tardío en la plástica venezolana. Nació en Cúa (Miranda). En 1881 el pintor Herrera Toro le contrató como ayudante para la decoración de la catedral de Caracas. Más tarde estudió en París, donde realizó importantes obras pictóricas. En 1890 regresó a Venezuela, empobrecido, enfermo de tuberculosis y con la obra *El Purgatorio*, encargada por el Cabildo Eclesiástico de Caracas, con la que ganó Medalla de Oro de Tercera Clase en París. Siempre puso particular empeño en las obras que enviaba al Salón Oficial de París. Entre ellas destacan *La miseria, El violinista enfermo* (1886), *El plazo vencido* (1887) y *Dante y Beatriz a orillas del Leteo* (1889). Cristóbal Rojas murió en Caracas el 8 de noviembre de 1890. La Escuela de Bellas Artes de Caracas lleva su nombre.

23. Arturo Michelena (1863-1898), es el principal representante, junto a Cristóbal de Rojas, del romanticismo tardío en Venezuela. Nació en Valencia (Carabobo) y a los 11 años pintó un autorretrato tan admirable que el escritor Francisco de Sales Pérez le encargó la ilustración de su libro *Costumbres venezolanas*. Este autor le consiguió una beca del gobierno y lo envió a París, donde estudió afanosamente bajo la dirección del célebre Jean Paul Laurens. Cuando se disponía a participar en el Salón Oficial, el gobierno le suspendió la beca. De todos modos, acudió a la exposición de 1887 con el cuadro *El Niño enfermo*, que obtuvo el premio más alto que se le dio a un artista extranjero. De hecho, se convirtió en el primer pintor venezolano que lograba tan señalado triunfo. En 1888 presentó el cuadro *Carlota Corday*, al que el jurado otorgó la Medalla de Oro. En 1889 regresó a Caracas, se casó y regresó a París. En 1891 participó en el Salón de los Campos Elíseos, con la obra *Pentesilea*, que mereció ocupar la Sala de Honor. Entre sus cuadros

más famosos destacan *Miranda en la Carraca, El Libertador, Diana Cazadora*, y dejó inconclusa *La última cena*. Murió en Caracas, con sólo 35 años, el 29 de julio de 1898.

24. Emilio Boggio (1857-1920), pintor venezolano, uno de los principales maestros del impresionismo en Venezuela. Nació en Caracas el 21 de mayo de 1857 y, siendo muy niño, se trasladó con sus padres a París, donde estudió en el liceo Michelet. En 1873 regresó a Caracas y en esta ciudad se dedicó al comercio hasta 1877, cuando, enfermo de tifus, sus padres lo llamaron nuevamente a Francia. Estudió pintura en la Academia Julian. En 1888 el Salón de Artistas Franceses le otorgó la mención de honor por su cuadro *Lectura*, y al año siguiente obtuvo la Medalla de Bronce en la Exposición Universal de París. Después de conseguir numerosos galardones en Francia y de trabajar en Italia (1907-1909), expuso 53 pinturas en la Academia de Bellas Artes de Caracas. Más tarde regresó a su

residencia en Auvers-Sur-Oise (Francia), donde murió el 7 de junio de 1920. En 1973 se fundó en el Concejo de Caracas, actual Palacio Municipal de la Alcaldía del Muncipio Libertador el museo Boggio, despacho que le dedicó en 2006 un catálogo especial presentado en La Semana de Caracas 2006, redactado por Ángel Cristóbal García y editado por la Fundación Editorial Letras Latinas.

25. Marchand, en francés significa 'marchante', es decir comerciante, especialmente el de obras de arte. Jugaron un importante papel como mecenas de los pintores que invadieron París desde las primeras décadas del siglo XX y no tenían recursos para exponer sus obras en galerías o salones de arte. Antillano, Sergio. Los Salones de Arte. Editado e impreso por Maraven S.A., subsidiaria de Petróleos de Venezuela S.A. Caracas, 1976.

26. Boulton, Alfredo. Historia de la pintura en Venezuela, Caracas: Ermitaño, 1972.

BIBLIOGRAFÍA CONSULTADA

-Calzadilla, Juan. Presentación. En: Tierras sicológicas. Catálogo de exposición. Caracas, GAN, 1980.

-Delgado, Rafael. Humberto Jaime Sánchez: pintura y pensamiento. En El Farol, XXIX, 222. Caracas. Julio-septiembre de 1967.

-Guevara, Roberto. Ver todos los días. Caracas: Monte Ávila-GAN, 1981

INDICE

3/ INTRODUCCIÓN

¿Cuándo comenzó esa evolución en el arte?

13/ CAPITULO I

El estallido de la "olla de grillos"

23/ CAPITULO II

El controvertido manifiesto de Los disidentes

30/ CAPITULO III

Paisajes psicológicos

38/ EPÍLOGO

La realidad que mejor motiva

42/ EXPOSICIONES

43/ PREMIOS

44/ NOTAS BIOGRAFICAS

74/ BIBLIOGRAFIA CONSULTADA

Exposición en la sede de la Fundación Humberto Jaimes Sánchez, en Caracas.

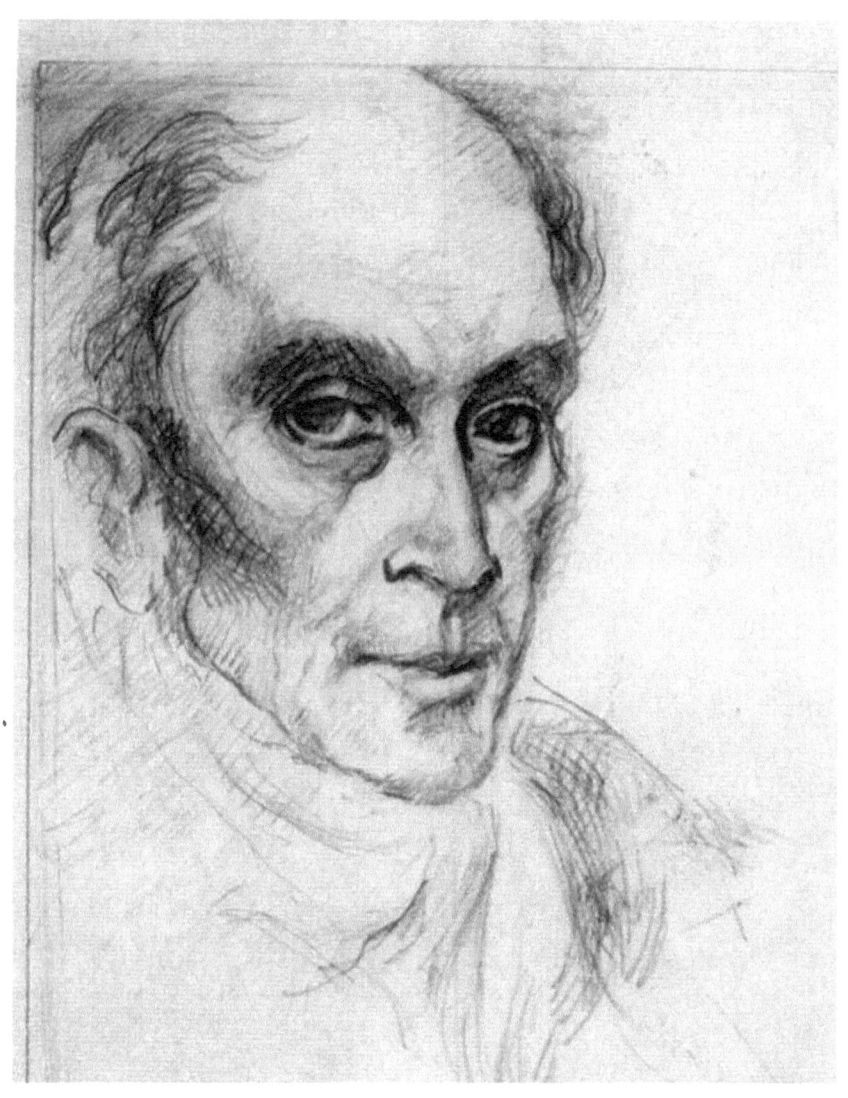
Estudio para Bolívar 1830. Humberto Jaimes Sánchez, 1978.

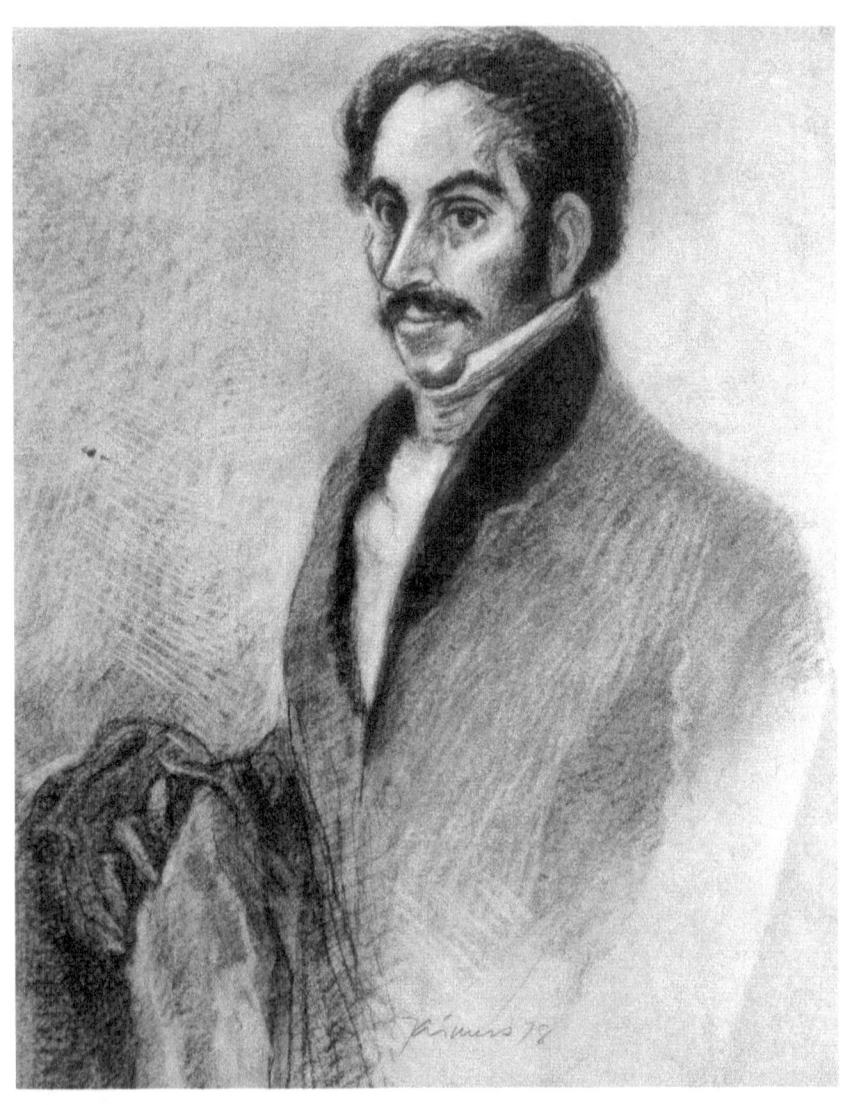
Bolívar con bigotes. Humberto Jaimes Sánchez, 1978.

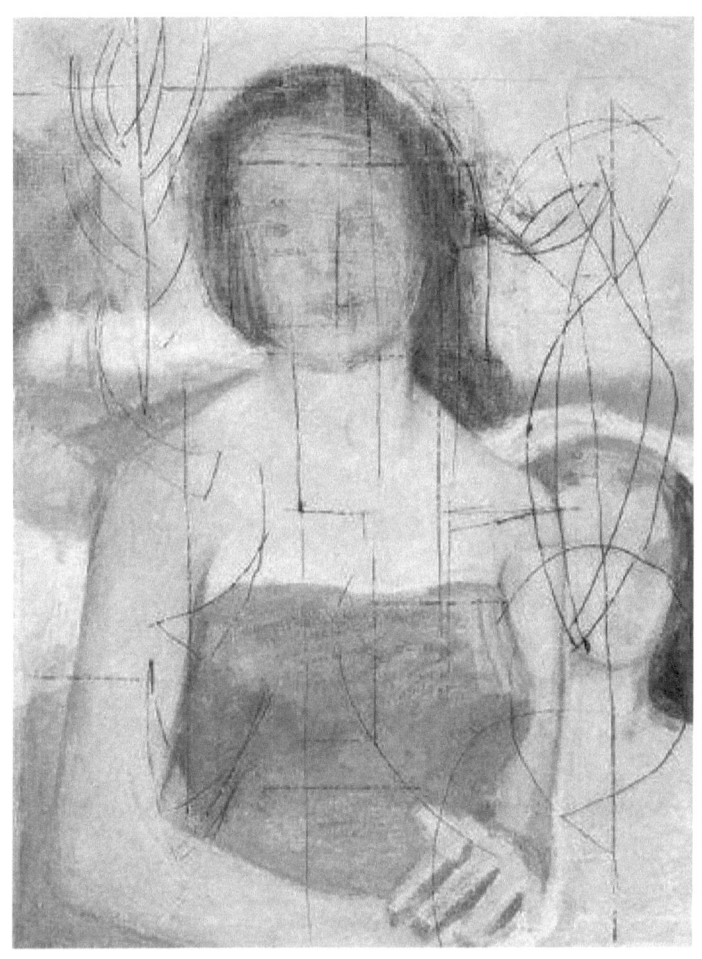

Estudio para un retrato. Humberto Jaimes Sánchez

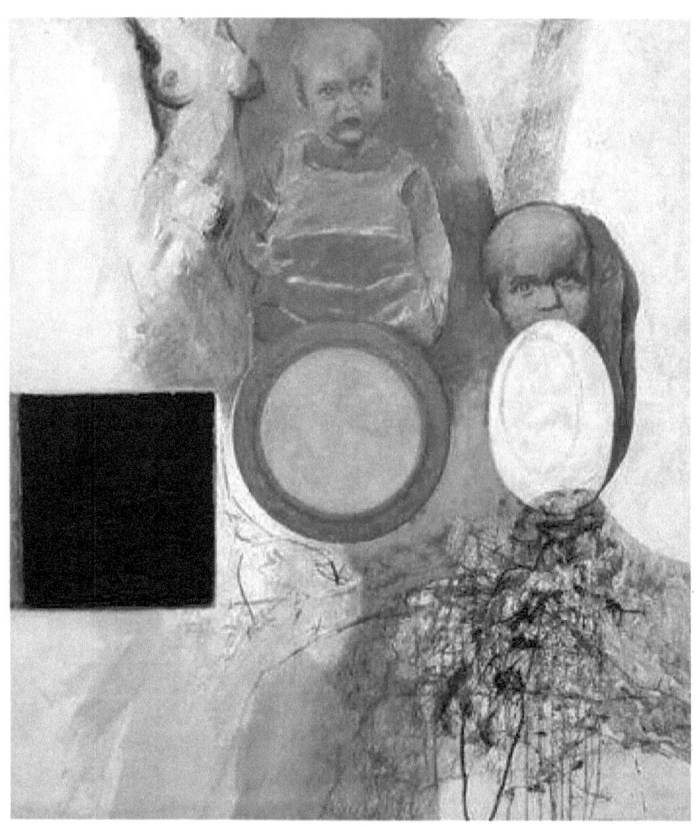

Pop-Art. Humberto Jaimes Sánchez.

DURBAN SEGNINI GALLERY

Humberto JAIMES SÁNCHEZ
ITINERARIO ÍNTIMO

Pinturas y dibujos

Domingo 15 de abril de 2007
11 am
calle madrid, Las Mercedes
Caracas

e-mail: galeriadurbansegnini@cantv.net

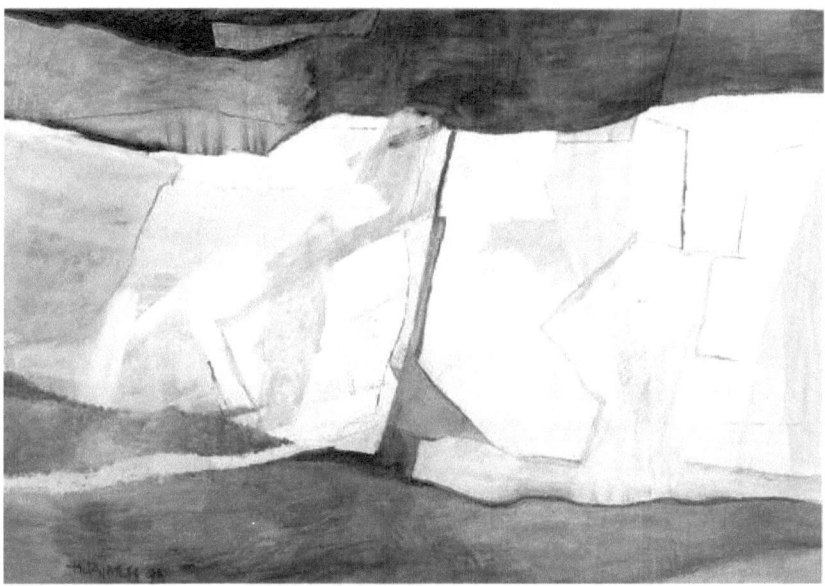

Catálogo de una Galería de Artes en Caracas.

www.ingramcontent.com/pod-product-compliance
Lightning Source LLC
Chambersburg PA
CBHW030727180526
45157CB00008BA/3071

www.ingramcontent.com/pod-product-compliance
Lightning Source LLC
Chambersburg PA
CBHW030727180526
45157CB00008BA/3071